놀이 방법

1. 찾아보기
모험을 시작하려는 쿠키 친구들과
아이템, 몬스터들을 찾아보자!

2. 게임하기
미션을 해결해야 다음 모험을
계속할 수 있다! 미션을 해결하라!

3. 정답 보기
모험을 마쳤다면 정답을 확인해 보자!

초판 1쇄 인쇄 2021년 7월 10일

초판 1쇄 발행 2021년 7월 25일

발행인 조인원

편집인 최원영

편집책임 안예남

편집담당 이주희

제작담당 오길섭

출판마케팅담당 이풍현

발행처 서울문화사

등록일 1988년 2월 16일

출판등록번호 제2-484

주소 서울시 용산구 새창로 221-19

전화 02-799-9168(편집) | 02-791-0753(출판마케팅)

디자인 디자인 레브

배경일러스트 catoonlove, 지영

ISBN 979-11-6438-820-2

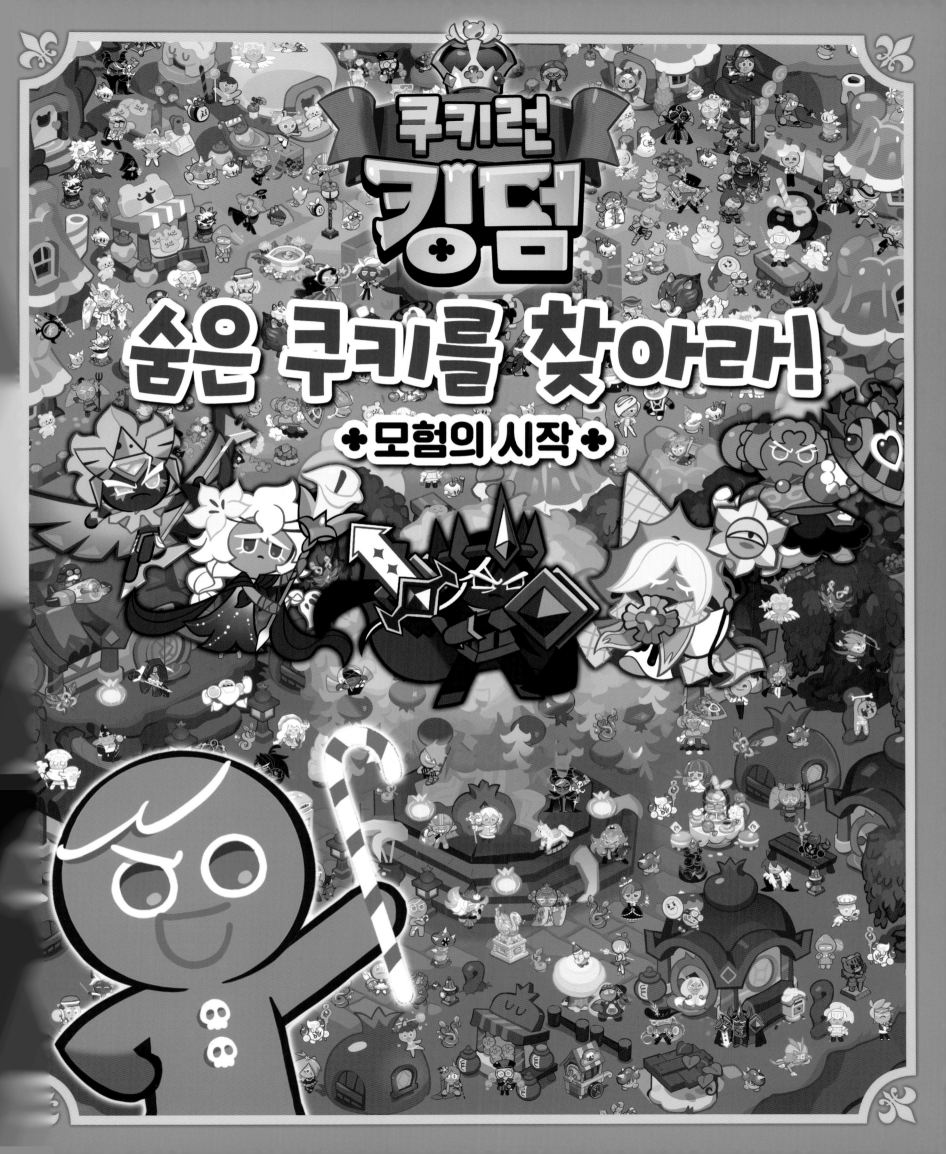

쿠키런 킹덤 스토리

멀고 먼 옛날,

철과 불과 혼돈의 시대의 열기가 가라앉고

마녀들이 구워 낸 달콤하고 바삭한 피조물들이

세상에 가득하니 그중에서도

가장 빛나고 고결한 '소울 잼'을 지닌

다섯 쿠키들의 등장은 마치 구원과도 같았다.

고귀한 지혜와 강렬한 힘에

쿠키들이 모여들고 영웅들은 왕이 되어

쿠키 문명은 대부흥의 시대를 맞는다.

하지만 찬란했던 시절도 잠시

어둠을 자처하는 자의 등장으로

땅에는 어둠이 스며들고 하늘에는 악이 창궐해

온 땅에 혼돈의 그림자가 드리우기 시작하는데

이에 평화를 수호하는 다섯 쿠키들이

마침내 일어서고 해가 질 무렵의 어느 날,

드디어 쿠키들의 운명이 걸린

최후의 전쟁이 시작된다.

쿠키런 킹덤 쿠키 소개

 용감한 쿠키
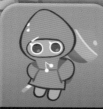 딸기맛 쿠키
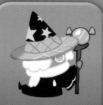 마법사맛 쿠키
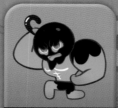 근육맛 쿠키
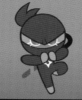 닌자맛 쿠키
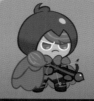 비트맛 쿠키
 천사맛 쿠키

 블랙베리맛 쿠키
 커스터드 3세맛 쿠키
 아보카도맛 쿠키
 클로버맛 쿠키
 팬케이크맛 쿠키
 용사맛 쿠키
 체리맛 쿠키

 탐험가맛 쿠키
 당근맛 쿠키
 공주맛 쿠키
 버블껌맛 쿠키
 연금술사맛 쿠키
 양파맛 쿠키

 에스프레소맛 쿠키
 스파클링맛 쿠키
 웨어울프맛 쿠키
 감초맛 쿠키
 뱀파이어맛 쿠키
 다크초코 쿠키
 우유맛 쿠키

 칠리맛 쿠키
 정글전사 쿠키
 아몬드맛 쿠키
 자색고구마맛 쿠키
 눈설탕맛 쿠키
 호밀맛 쿠키
 독버섯맛 쿠키

 민트초코 쿠키
 마들렌맛 쿠키
 허브맛 쿠키
 석류맛 쿠키
 라떼맛 쿠키
 구미호맛 쿠키
 블랙레이즌맛 쿠키

 딸기크레페맛 쿠키
 슈크림맛 쿠키
 페스츄리맛 쿠키
 무화과맛 쿠키
 퓨어바닐라 쿠키

곰젤리 마을

쫄깃쫄깃 곰젤리들이 살고 있는 마을에는 귀엽고 달콤한 것들이 가득!
숨겨져 있는 쿠키와 친구들, 그리고 아이템과 몬스터들을 찾아보자!

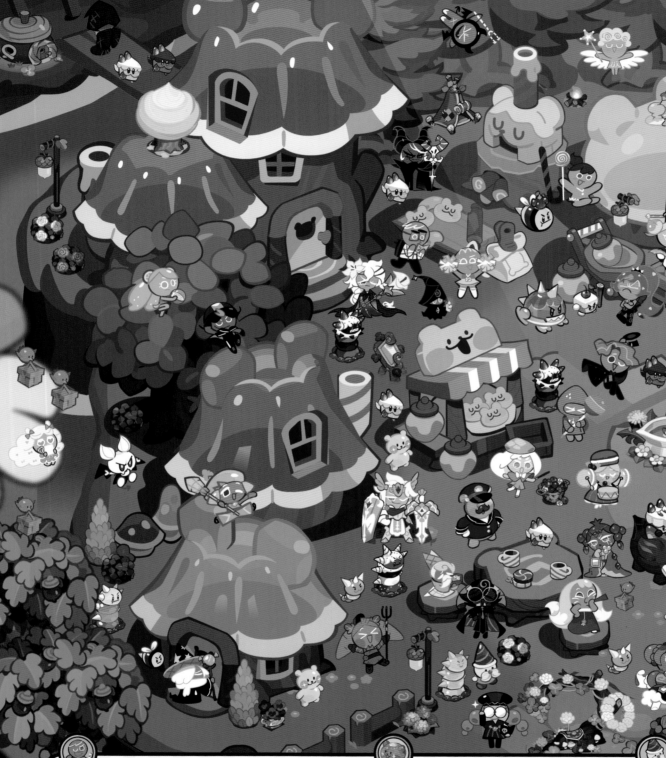

쿠키와 친구들

용감한
쿠키

딸기맛
쿠키

커스터드
3세맛 쿠키

허브맛
쿠키

귀여운
곰젤리

아이템

초코 도토리
장식

풍선
곰젤리

덩쿨 도토리
가로등

팬케이크
캠핑 텐트

몬스터

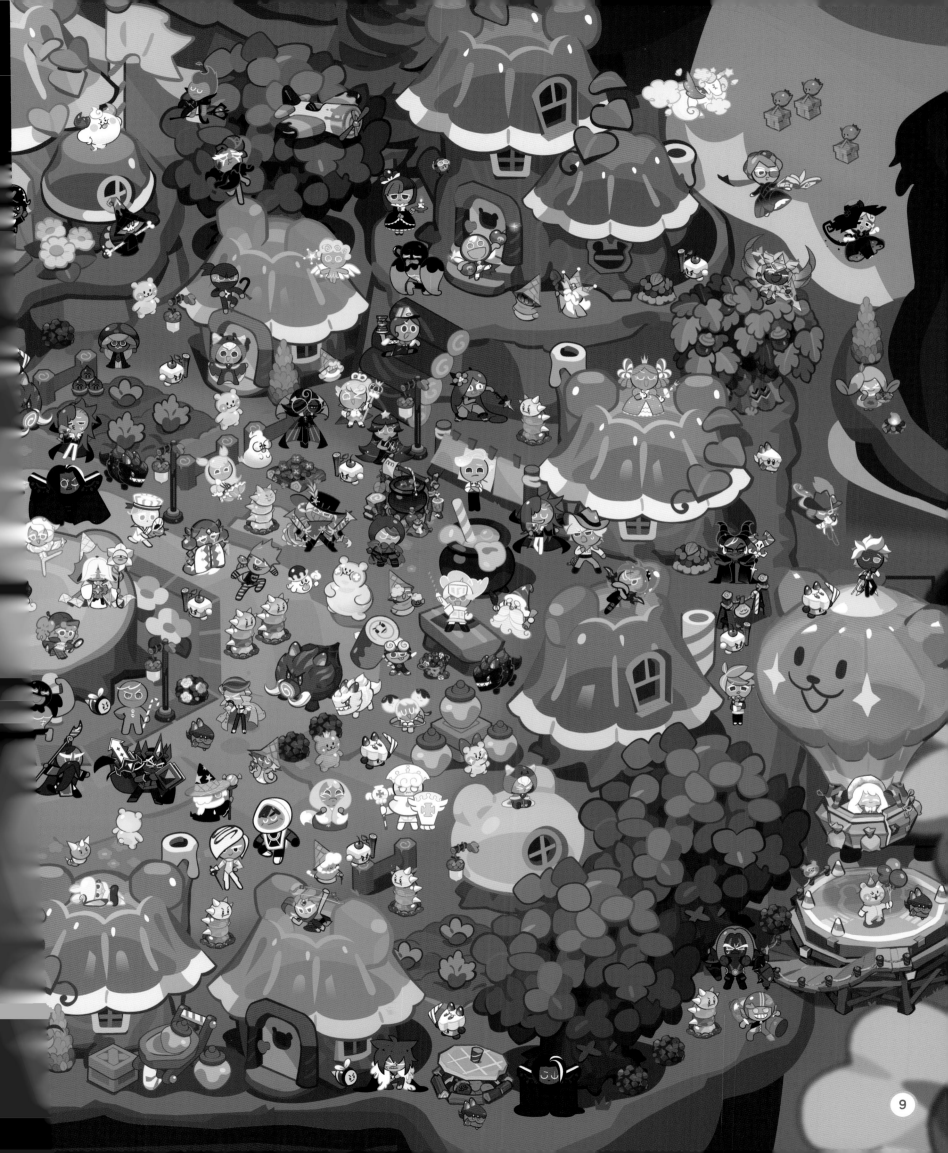

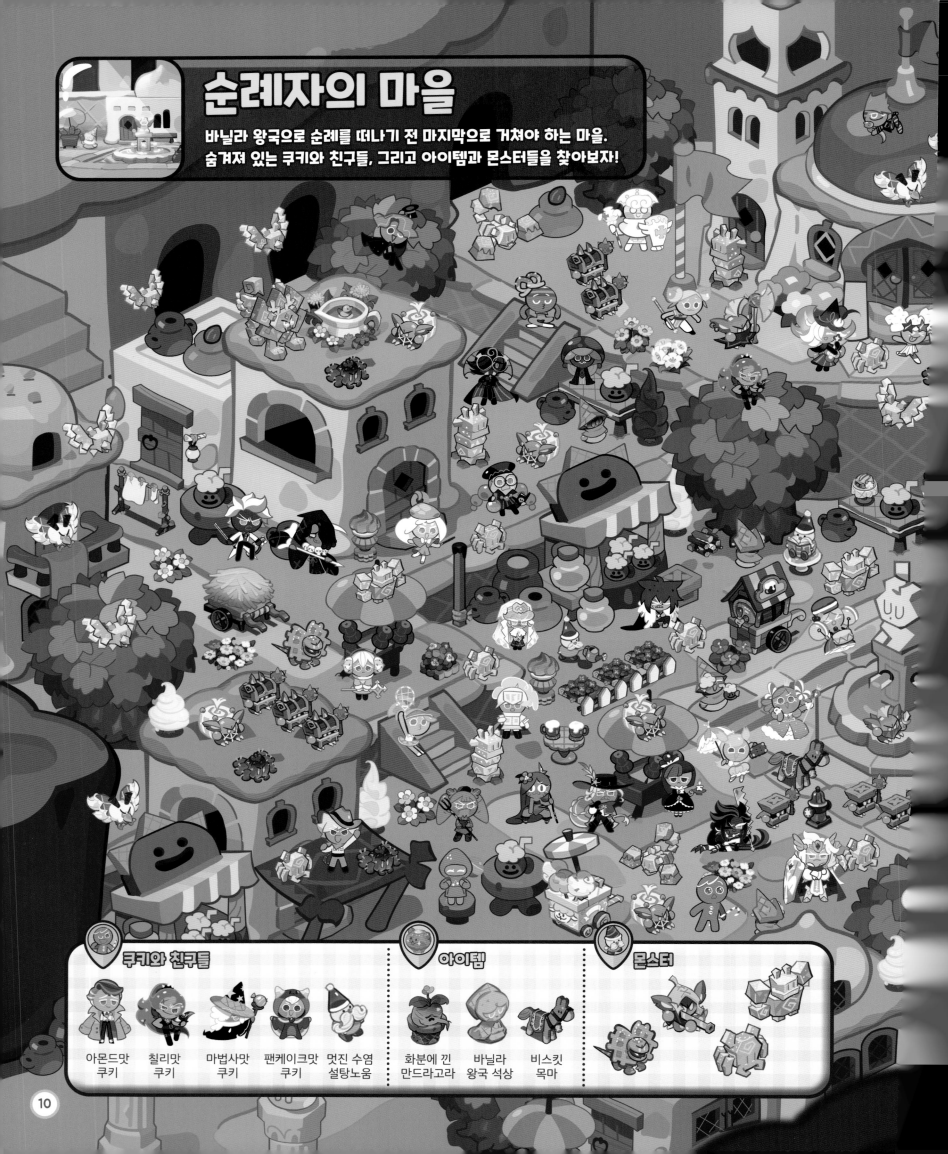

순례자의 마을

바닐라 왕국으로 순례를 떠나기 전 마지막으로 거쳐야 하는 마을.
숨겨져 있는 쿠키와 친구들, 그리고 아이템과 몬스터들을 찾아보자!

쿠키와 친구들

아몬드맛 쿠키

칠리맛 쿠키

마법사맛 쿠키

팬케이크맛 쿠키

멋진 수염 설탕노움

아이템

화분에 낀 만드라고라

바닐라 왕국 석상

비스킷 목마

몬스터

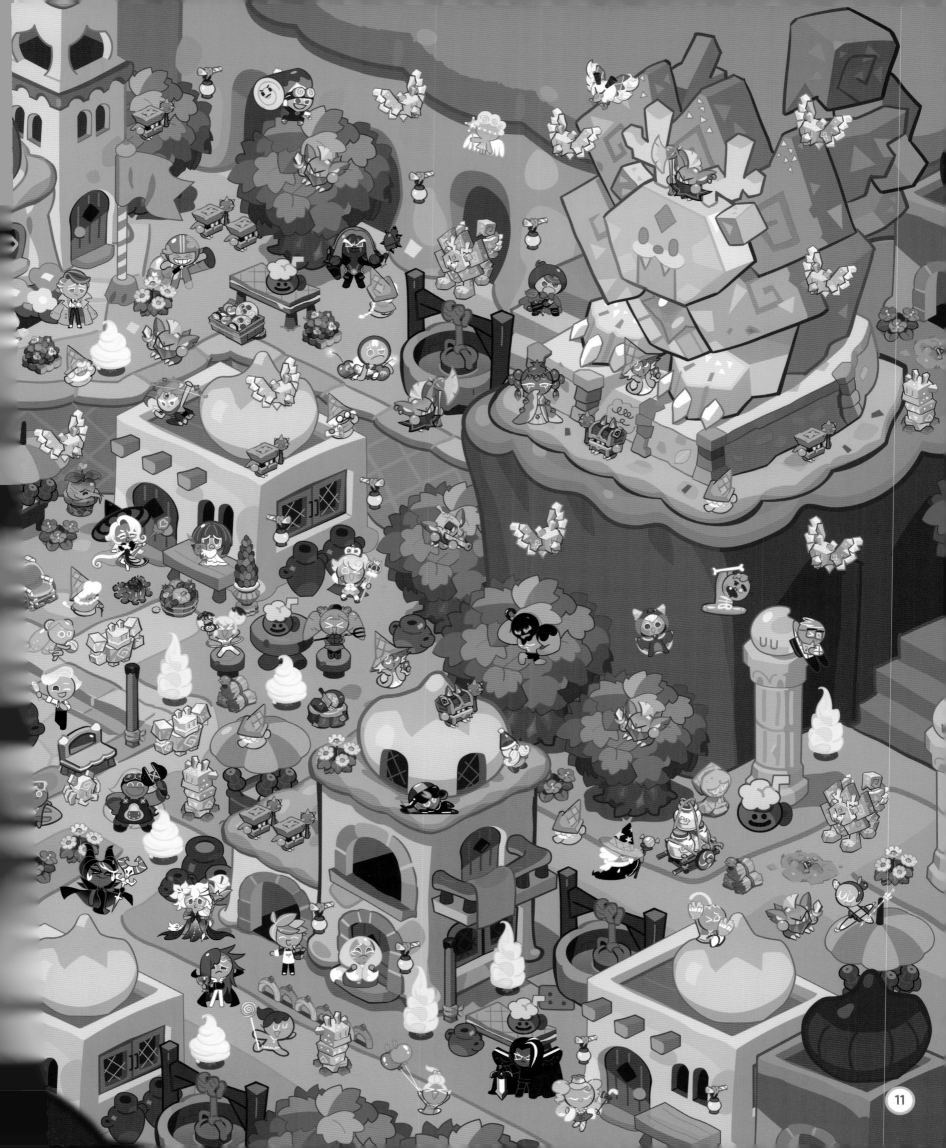

여행자의 쉼터

지친 여행자들이 모여 휴식을 취하며 즐겁게 이야기 나눌 수 있는 곳.
숨겨져 있는 쿠키와 친구들, 그리고 아이템과 몬스터들을 찾아보자!

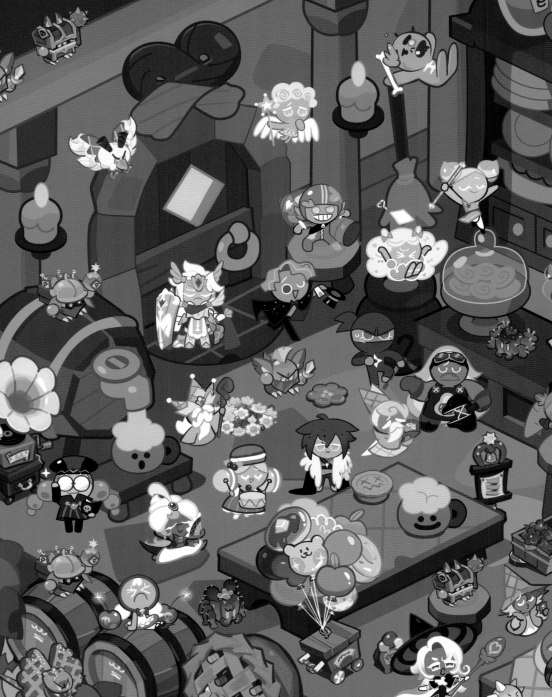

 쿠키와 친구들

구미호맛
쿠키

스파클링맛
쿠키

뱀파이어맛
쿠키

호밀맛
쿠키

수상한
마법사

아이템

마법사의
책

캐러멜버터
축음기

곶감
장독대

몬스터

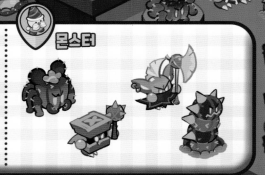

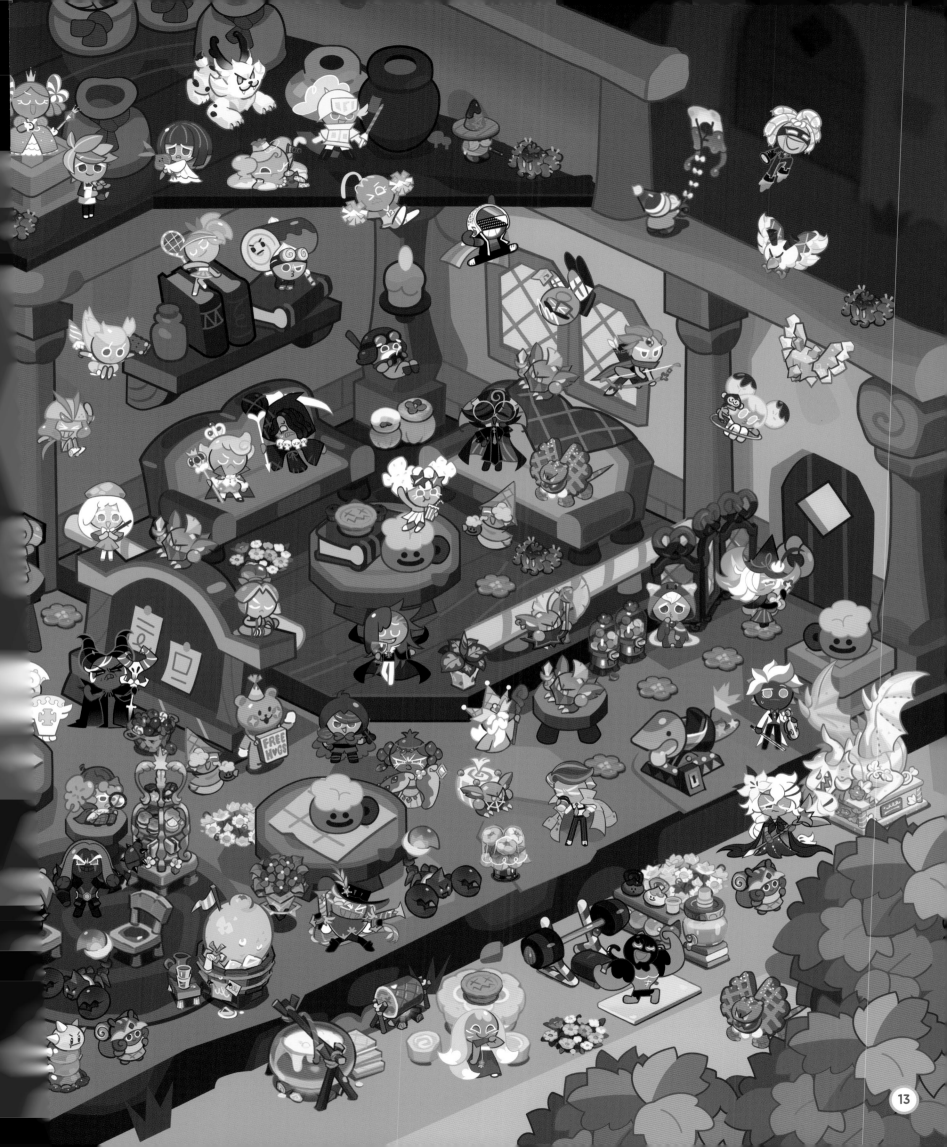

보기에서 설명하고 있는 것들을 쿠키 마을에서 찾아보자!

보기

① 마을 어딘가에 있는 각설탕 대리석 젤리드래곤

 ② 솜사탕양 목장에 있는 생크림양

③ 토닥토닥 도예공방에 있는 초코 산수화 병풍

④ 꽃에 물을 주고 있는 설탕노움

 ⑤ 쿠키 하우스 옆에 있는 도토리 하우스

⑥ 우유 우물에 있는 밀키 우유 수레

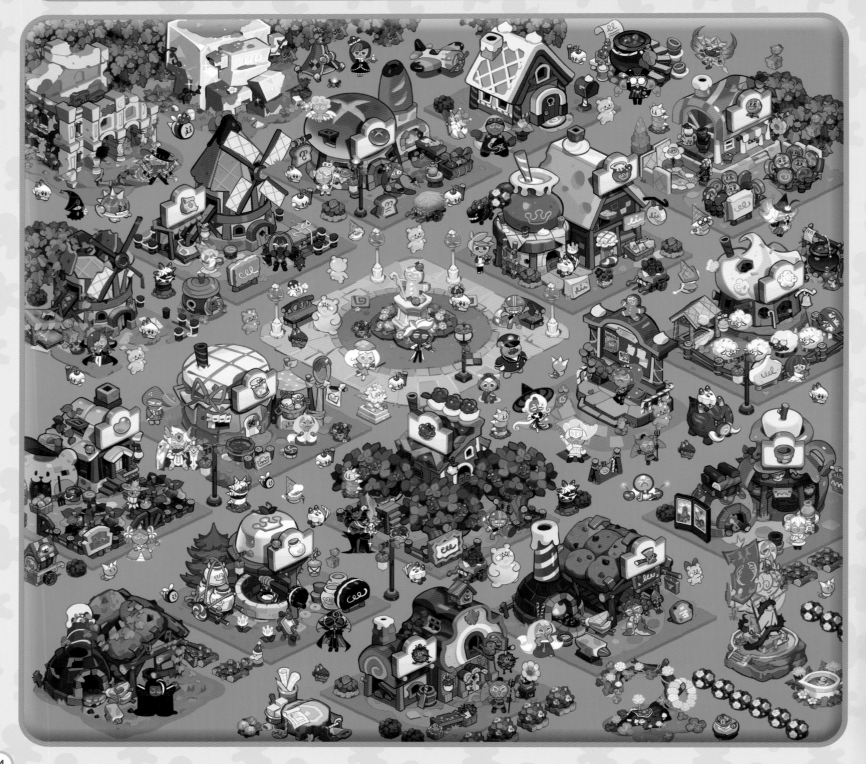

아래 두 그림을 잘 보고
서로 다른 곳을 모두 찾아보자!

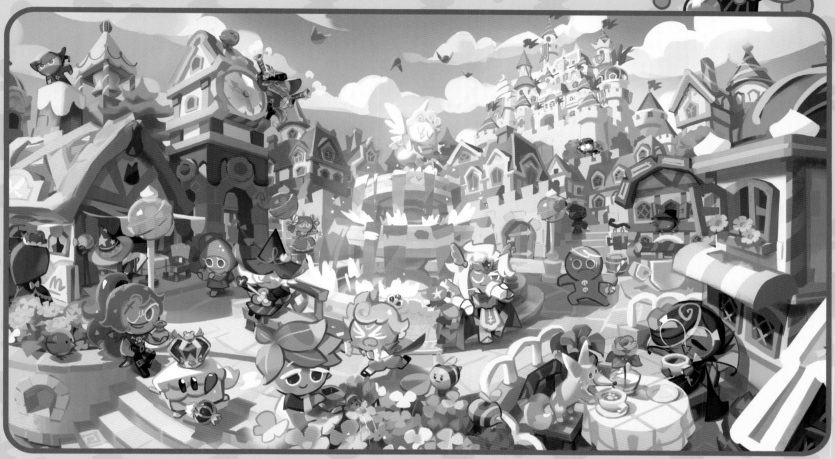

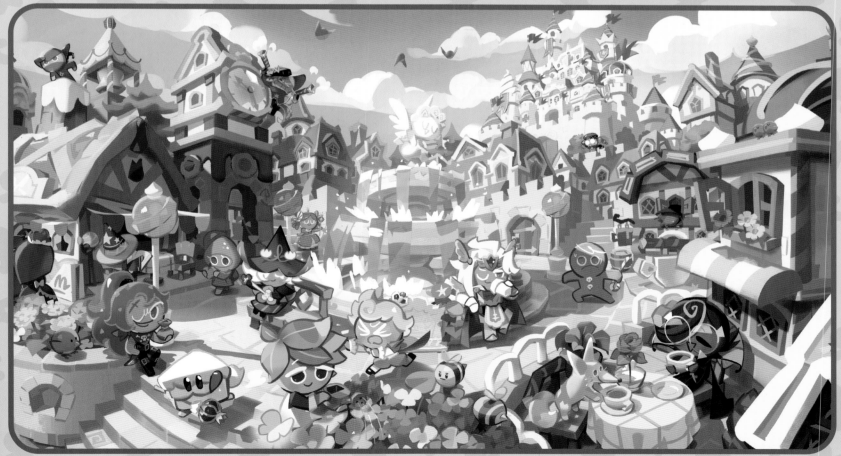

아래 퍼즐 그림에서
빠진 조각들을 찾아보자!

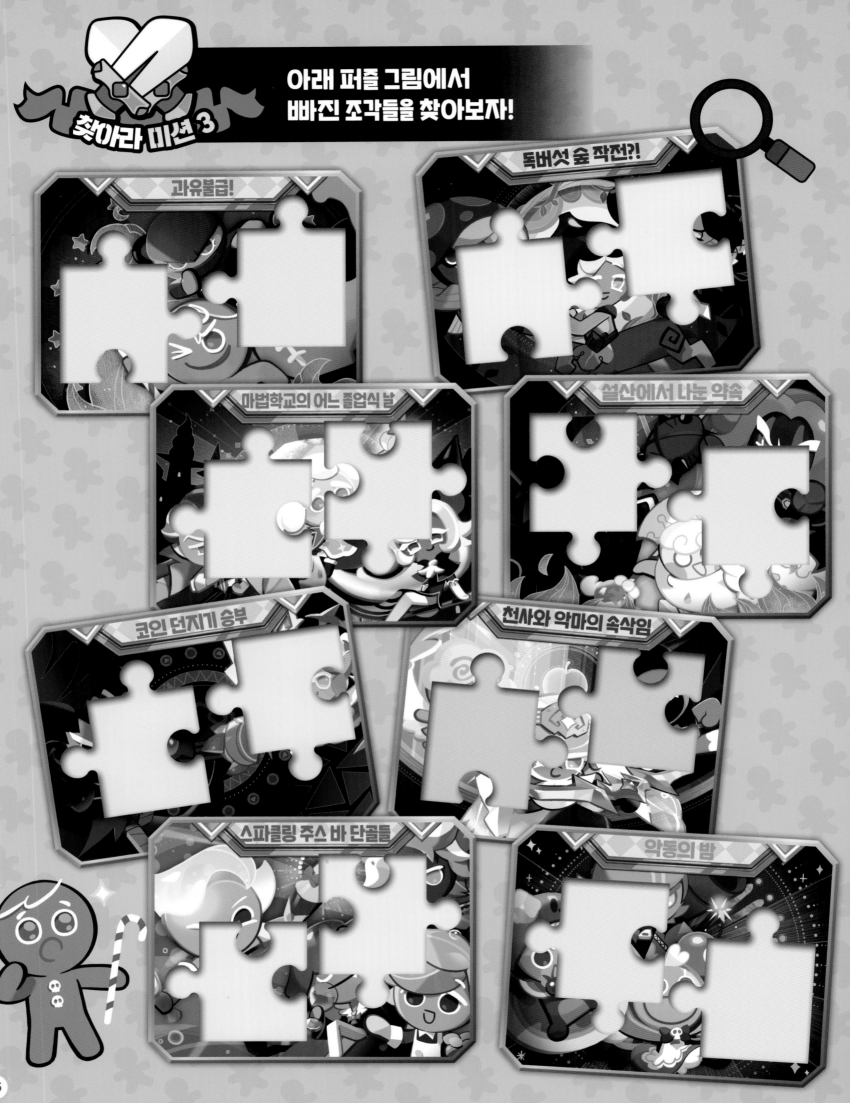

과유불급!

독버섯 숲 작전?!

마법학교의 어느 졸업식 날

설산에서 나눈 약속

코인 던지기 승부

천사와 악마의 속삭임

스파클링 주스 바 단골들

악동의 밤

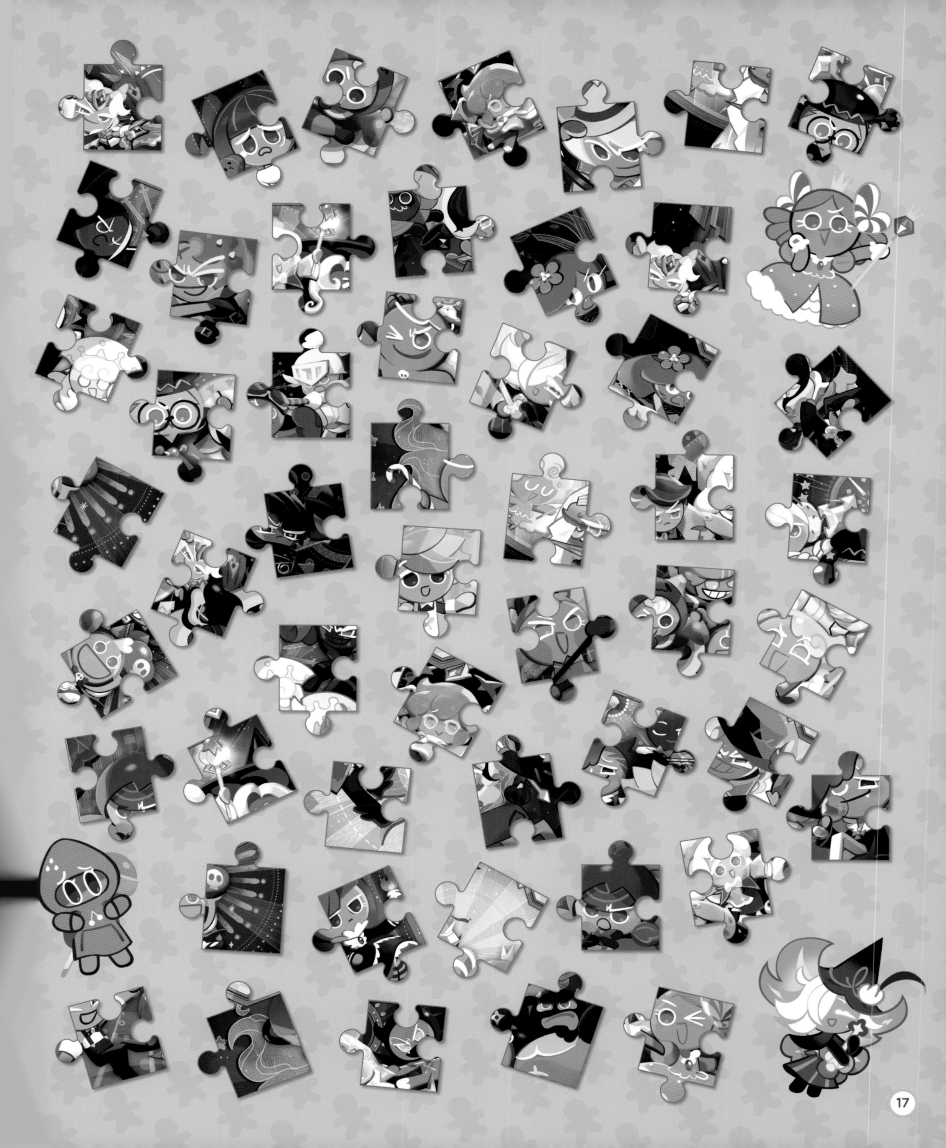

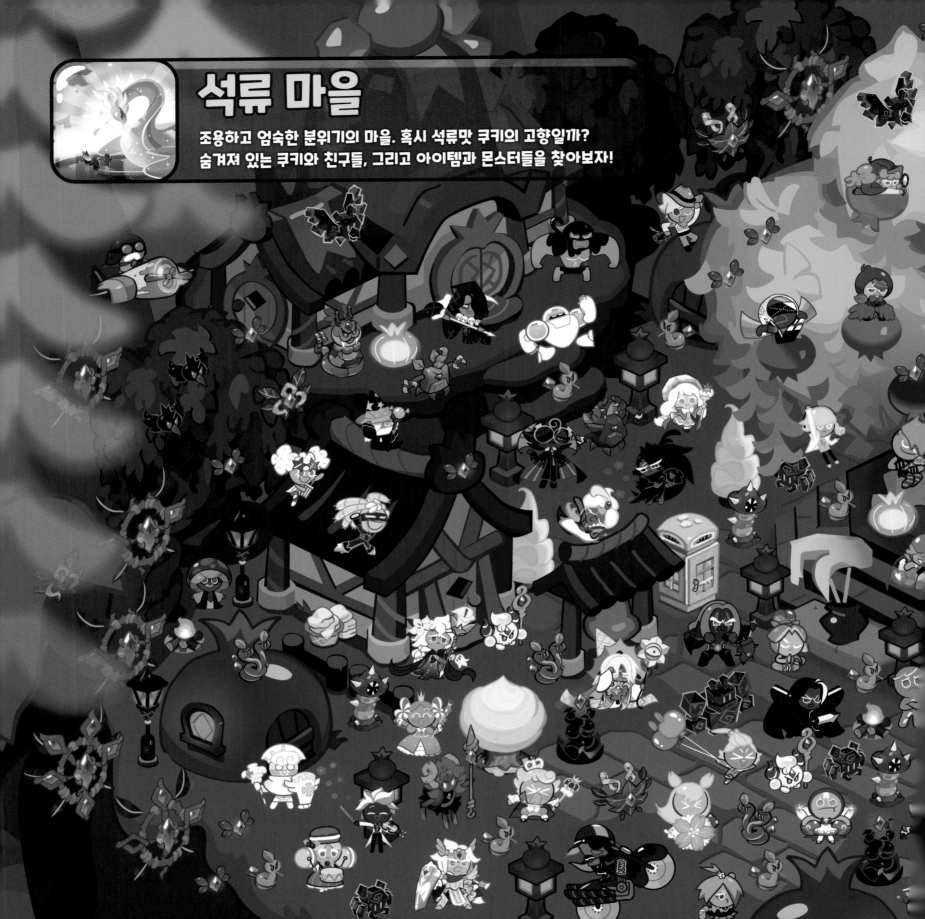

석류 마을

조용하고 엄숙한 분위기의 마을. 혹시 석류맛 쿠키의 고향일까?
숨겨져 있는 쿠키와 친구들, 그리고 아이템과 몬스터들을 찾아보자!

쿠키와 친구들

| 어둠마녀 쿠키 | 다크초코 쿠키 | 석류맛 쿠키 | 독버섯맛 쿠키 | 감초맛 쿠키 |

아이템

| 파스텔 포스트박스 | 곰젤리 흑기사상 | 캔디케인 횃불 |

몬스터

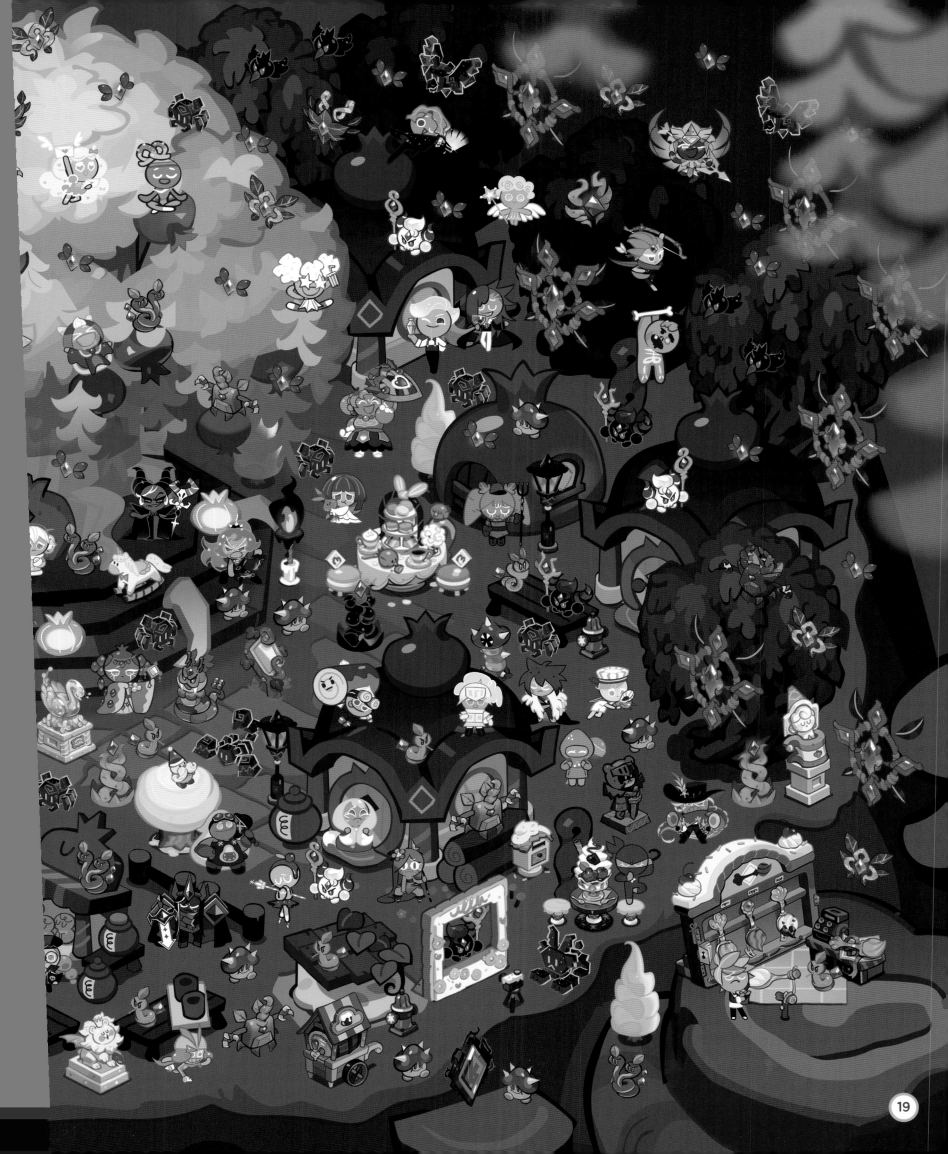

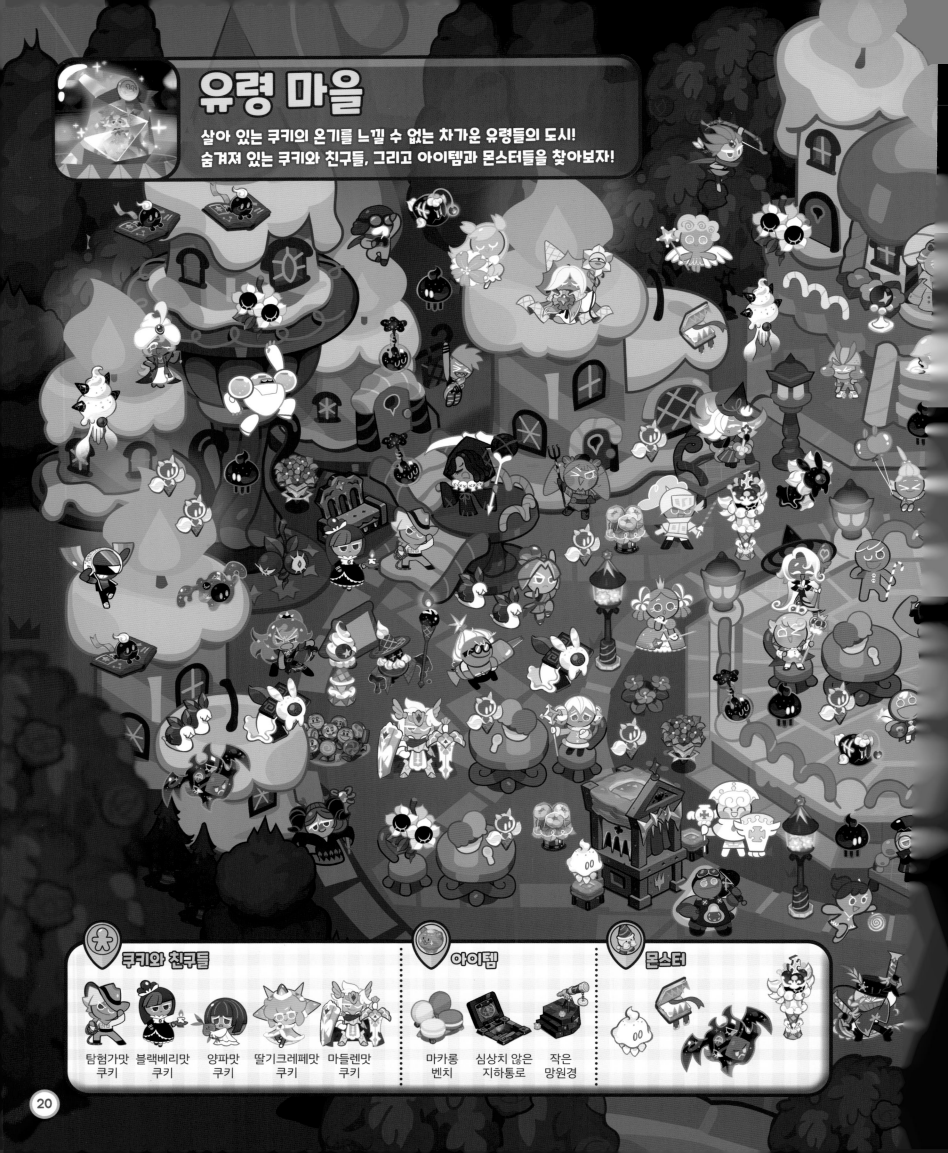

유령 마을

살아 있는 쿠키의 온기를 느낄 수 없는 차가운 유령들의 도시!
숨겨져 있는 쿠키와 친구들, 그리고 아이템과 몬스터들을 찾아보자!

쿠키와 친구들

탐험가맛
쿠키

블랙베리맛
쿠키

양파맛
쿠키

딸기크레페맛
쿠키

마들렌맛
쿠키

아이템

마카롱
벤치

심상치 않은
지하통로

작은
망원경

몬스터

20

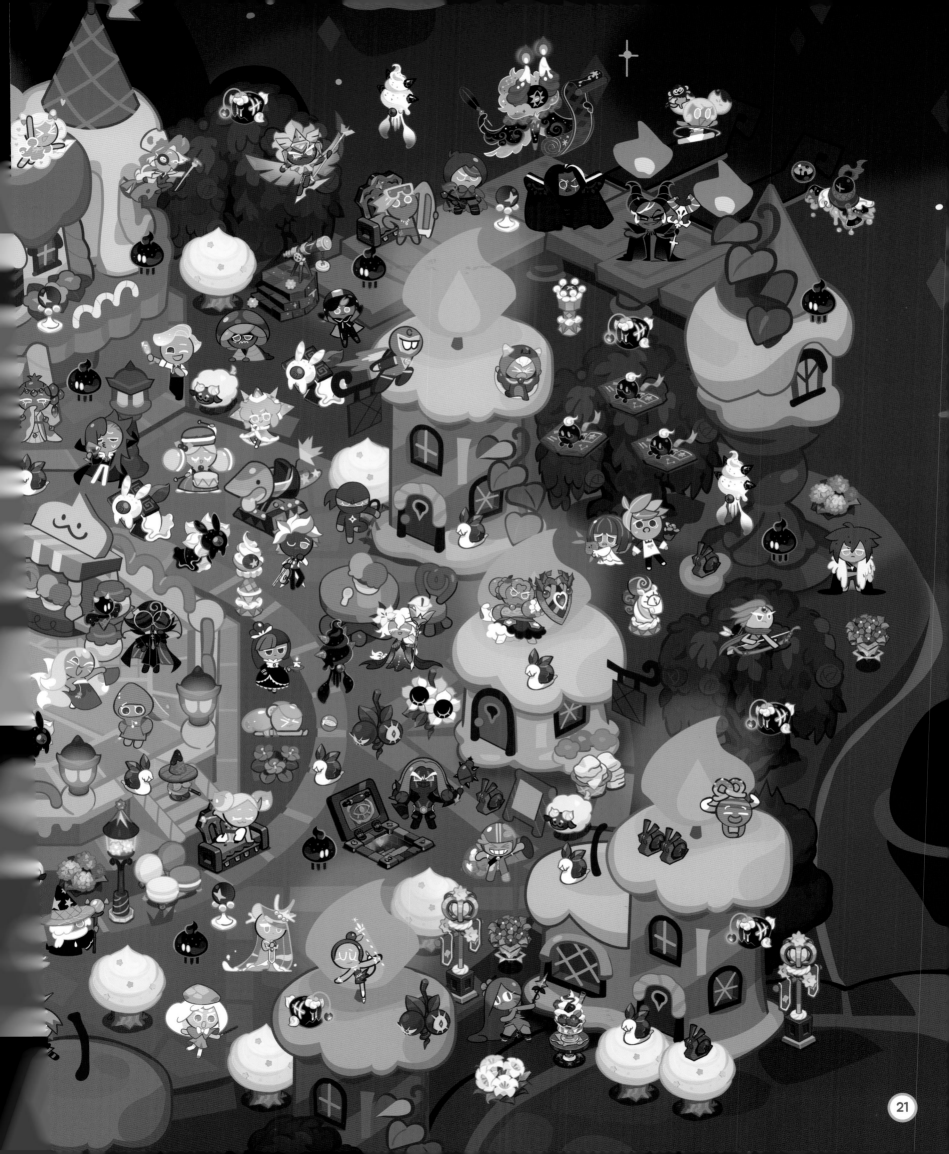

비밀 정원

퓨어바닐라 쿠키와 세인트릴리 쿠키의 비밀 정원!
숨겨져 있는 쿠키와 친구들, 그리고 아이템과 몬스터들을 찾아보자!

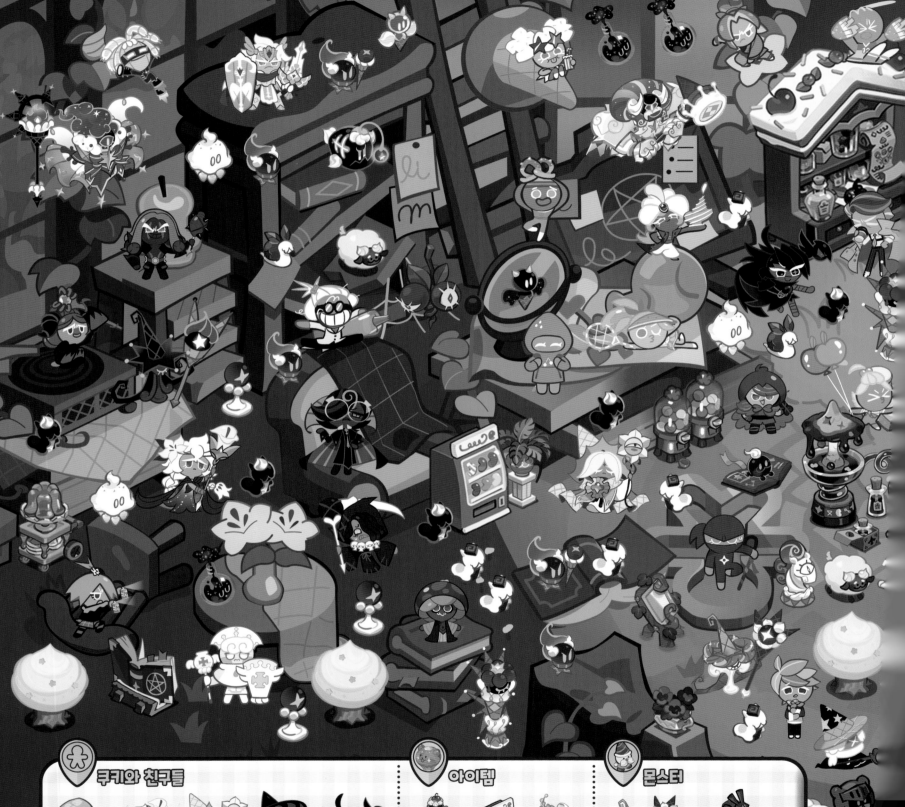

쿠키와 친구들					아이템			몬스터		
슈크림맛 쿠키	마법사맛 쿠키	퓨어바닐라 쿠키	라떼맛 쿠키	블랙레이즌맛 쿠키	럭셔리 3단 케이크	젤리빈 자판기	설탕백조 조각상			

22

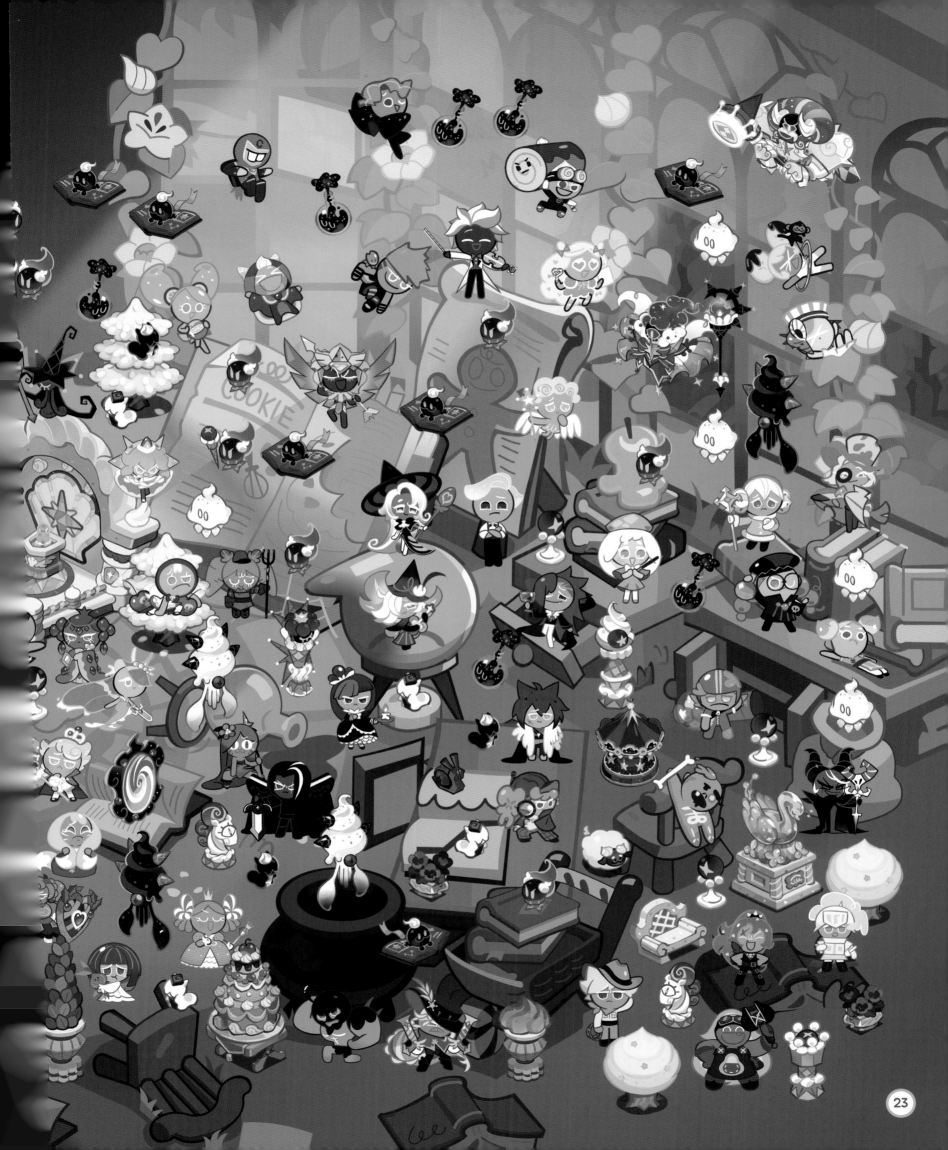

보기의 그림자들을 살펴보고
아래에서 알맞은 쿠키를 찾아보자!

보 기

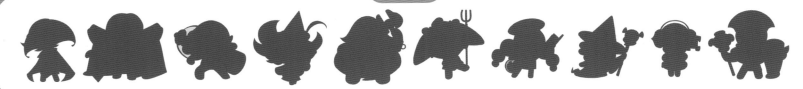

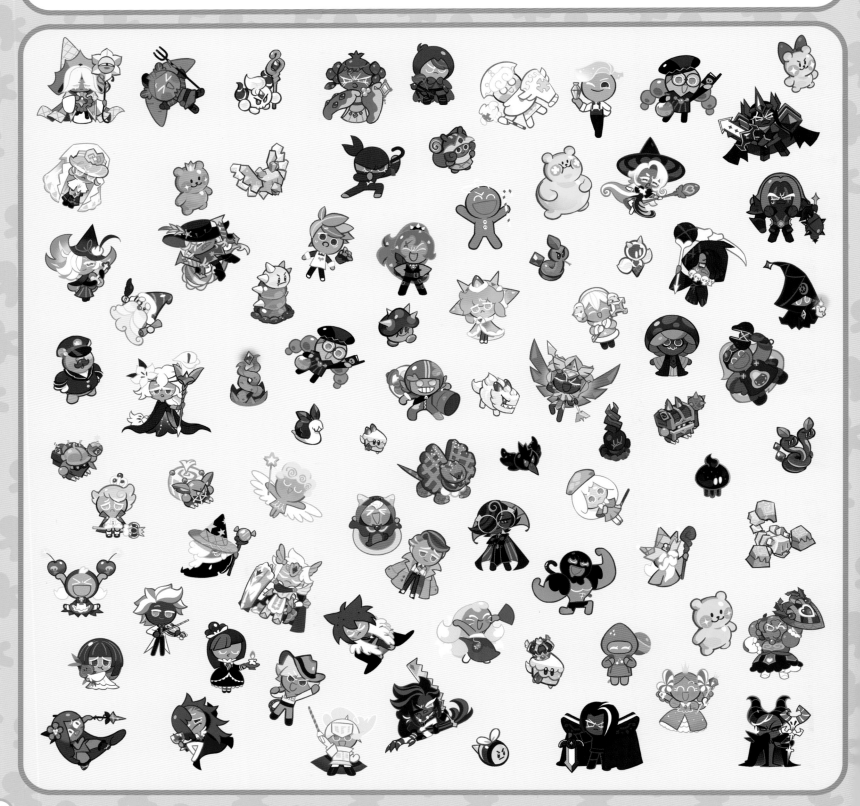

보기 속 쿠키들을 잘 보고
아래에서 달라진 쿠키를 모두 찾아보자!

보기

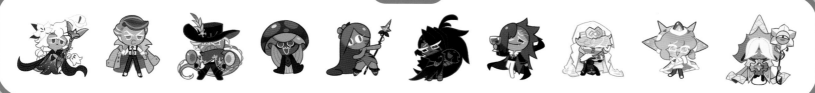

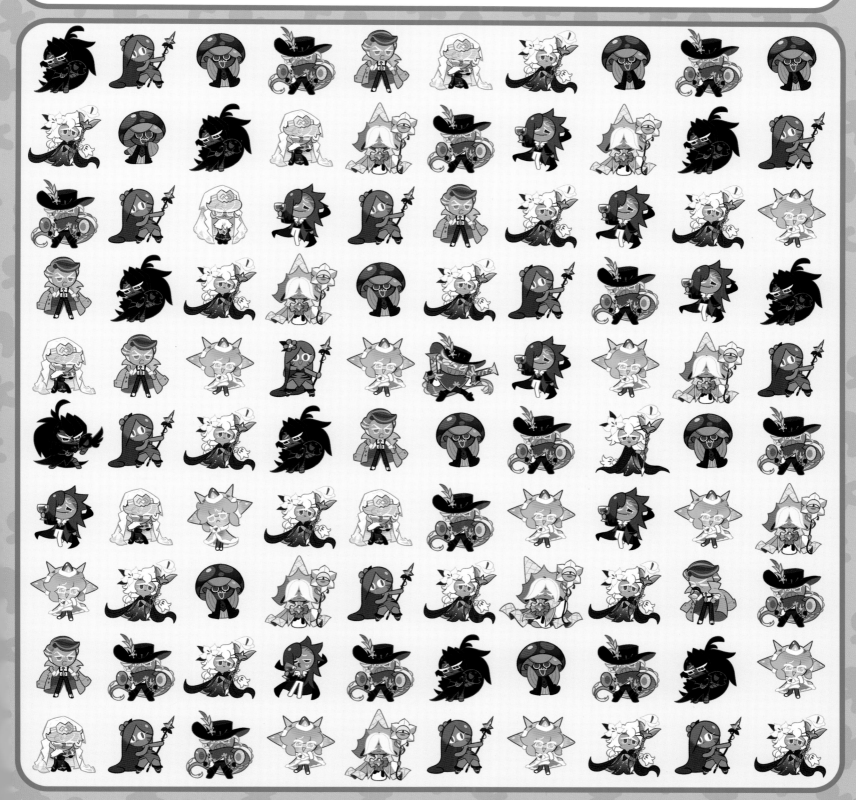

25

복잡한 미로를 뚫고 파티 테이블에 앉을 수 있는 쿠키를 찾아보자!

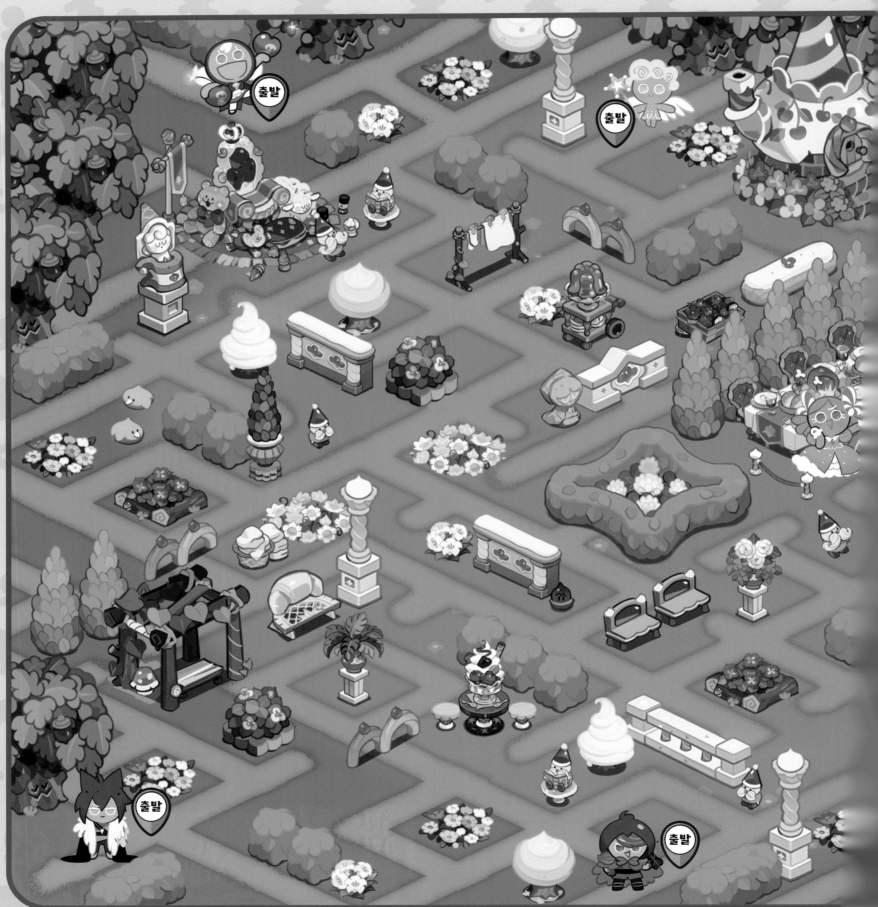

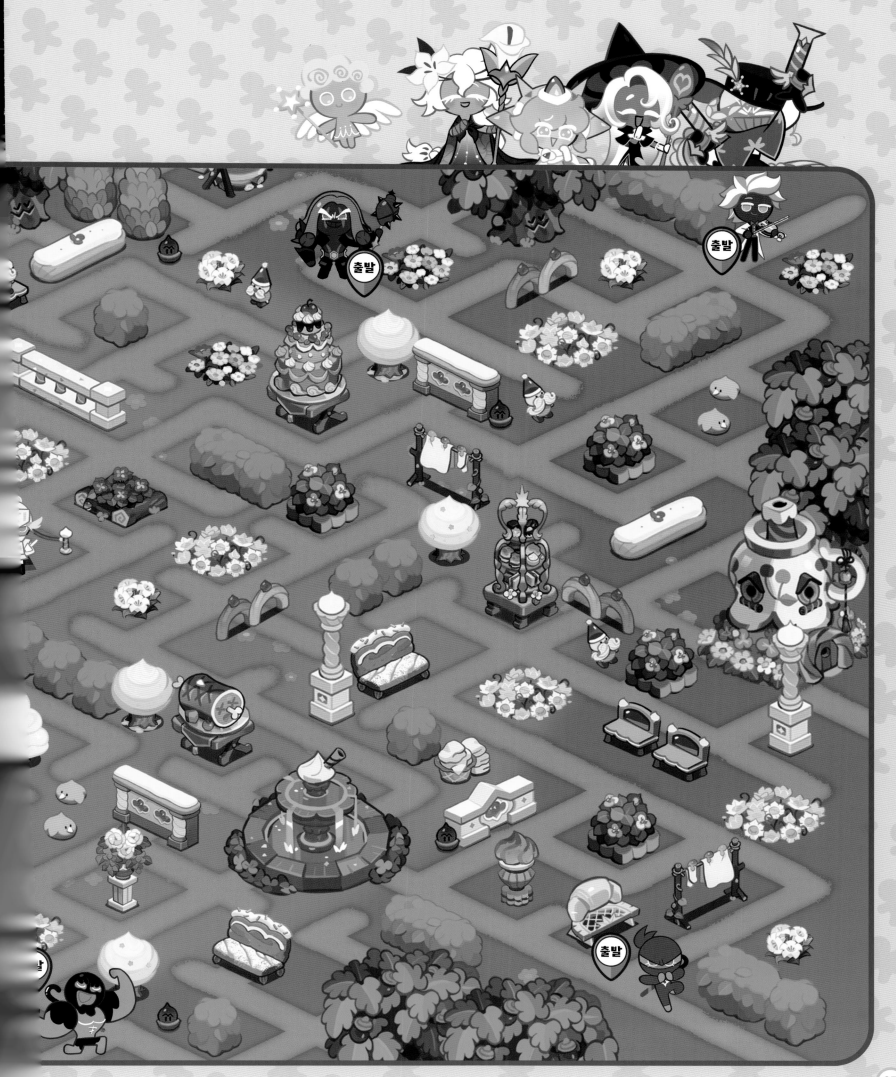

출발

출발

출발

정답

8-9쪽
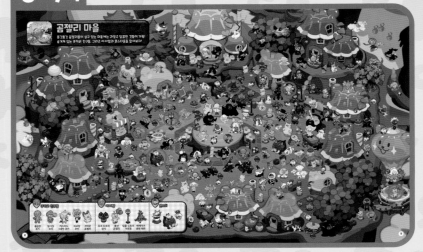

10-11쪽

12-13쪽
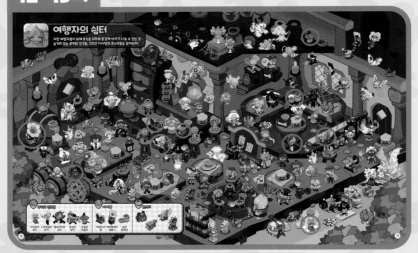

14-15쪽
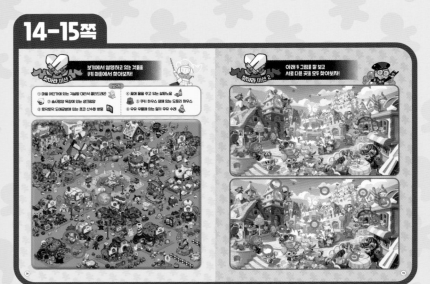

16-17쪽
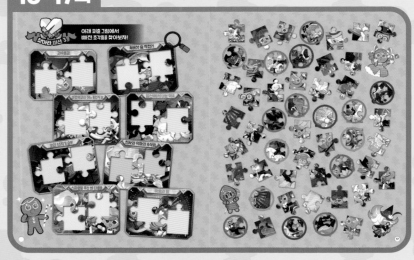

18-19쪽
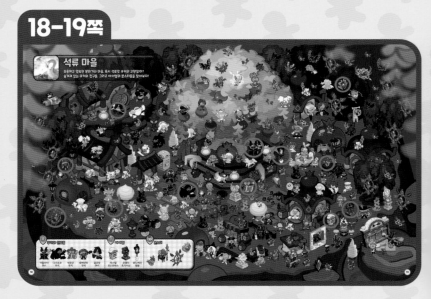

20-21쪽

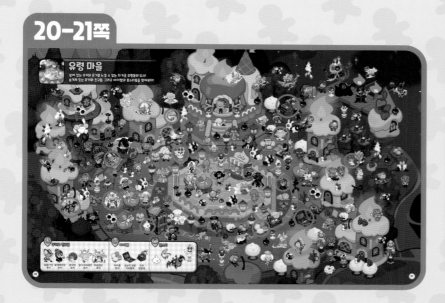

유령 마을

22-23쪽

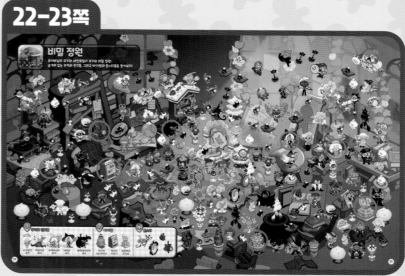

비밀 정원

24-25쪽

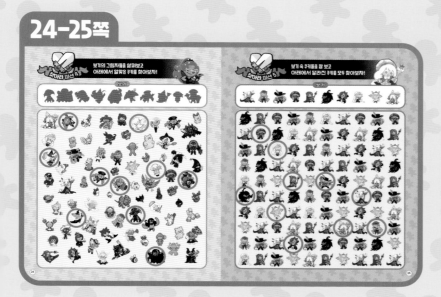

보기의 그림자들을 살펴보고
아래에서 알맞은 쿠키를 찾아보자!

보기 속 쿠키들을 잘 보고
아래에서 실루엣 쿠키를 모두 찾아보자!

26-27쪽

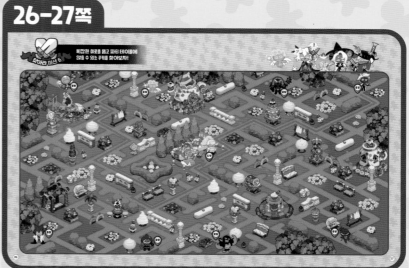

복잡한 미로를 뚫고 파티 테이블에
없는 쿠키를 찾아보자!

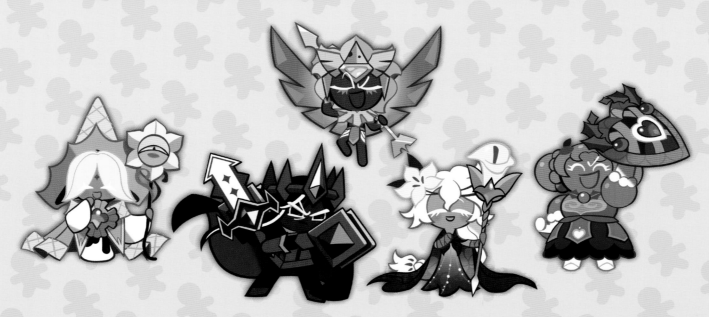